# LES FESTES
# DE L'AMOUR
## ET
# DE BACCHUS.
## *PASTORALE.*
### REPRESENTE'E
## PAR L'ACADEMIE ROYALE
## DE MUSIQUE.

On la vend
## A PARIS,
A l'entrée de la Porte de l'Academie Royale de Musique,
prés Luxembourg, vis à vis Bel-air.

## MDCLXXII.
### AVEC PRIVILEGE DV ROY.

# PRIVILEGE DU ROY.

LOUIS par la grace de Dieu Roy de France & de Navarre, A nos amez & feaux Conseillers, les gens tenans nos Cours de Parlement, Maistres des Requestes ordinaires de nostre Hostel, & du Palais, Baillifs, Seneschaux, & leurs Prevosts, & leurs Lieutenans, & tous autres nos Justiciers & Officiers qu'il appartiendra, Salut. Nostre bien amé Jean-Baptiste Lully, Sur-Intendant de la Musique de nostre chambre, Nous a fait remontrer que les Airs de Musique qu'il a cy-devant composez, ceux qu'il compose journellement par nos ordres, & ceux qu'il sera obligé de composer à l'avenir pour les Pieces qui seront representées par l'Academie Royale de Musique, laquelle nous luy avons permis d'établir en nostre bonne ville de Paris, & autres lieux de nostre Royaume où bon luy semblera, estant purement de son invention, & de telle qualité que le moindre changement ou obmission leur fait perdre leur grace naturelle; de sorte que comme son esprit seul les produit pour les appliquer aux sujets qu'il y trouve proportionnez, nul autre ne peut si bien que luy rendre lesdits Ouvrages publics dans leur perfection & avec l'exactitude qui leur est deuë. Et d'ailleurs il est juste que si leur impression doit apporter quelque avantage, il revienne plûtost à l'Auteur pour le recompenser de son travail, & de partie des frais qu'il avance pour l'execution des desseins qu'il doit faire representer par ladite Academie, qu'à de simples copistes qui les imprimeroient sous pretexte de permissions generales ou particulieres qu'ils peuvent avoir obtenus par surprise ou autrement; ce qui l'oblige d'avoir recours à nos Lettres sur ce necessaires. A CES CAUSES, voulans favorablement traiter l'Exposant Nous luy avons permis & accordé, permettons & accordons par ces presentes de faire imprimer par tel Libraire ou Imprimeur, en tel volume, marge, caractere, & autant de fois qu'il voudra avec Planches & figures, tous & chacuns les Airs de Musique qui seront par luy faits; comme aussi les Vers, Paroles, Sujets, Desseins & Ouvrages sur lesquels lesdits Airs de Musique auront esté composez sans en rien excepter, & ce pendant le temps de trente années consecutives, à commencer du jour que chacun desdits Ouvrages seront achevez d'imprimer, iceux vendre & debiter dans tout nostre Royaume, par luy ou par autre ainsi que bon luy semblera, sans qu'aucun trouble ny

empefchement quelconque luy puiffe eftre apporté, mefme par ceux qui pretendent avoir de nous privilege pour l'impreffion des Airs de Mufique & Ballets, lefquels pour ce regard en tant que befoin eft ou feroit, nous avons revoqué & revoquons par cefdites prefentes, faifant tres-expreffes inhibitions & défenfes à tous Libraires, Imprimeurs, Colporteurs, & autres perfonnes de quelque qualité qu'elles foient, d'imprimer, faire imprimer, vendre, & diftribuer lefdites Pieces de Mufique, Vers, Paroles, Deffeins, Sujets, & generalement tout ce qui a efté & fera compofé par ledit Lully fous quelque pretexte que ce foit, mefme d'impreffion étrangere & autrement fans fon confentement ou de fes ayans caufe, fur peine de confifcation des Exemplaires contrefaits, dix mil livres d'amende tant contre ceux qui les auront imprimez & vendus, que contre ceux qui s'en trouveront faifis, & de tous dépens, dommages & interefts à la charge d'en mettre deux Exemplaires en noftre Bibliotheque publique, un en noftre cabinet des Livres de noftre Chafteau du Louvre, & un en celle de noftre tres-cher & feal Chevalier garde des Sceaux de France le fieur d'Aligre, à peine de nullité des prefentes, du contenu defquelles vous mandons & enjoignons faire joüir l'Expofant & fes ayans caufe pleinement & paifiblement, ceffant & faifant ceffer tous troubles & empêchemens au contraire; Voulons qu'en mettant au commencement ou à la fin defdits Livres l'extrait des prefentes elles foient tenuës deuëment fignifiées, & qu'aux copies collationnées par l'un de nos amez & feaux Secretaires, foy foit ajoûtée comme à l'original. Mandons au premier noftre Huiffier ou Sergent faire pour l'exécution des prefentes toutes fignifications, défenfes, faifies & autres actes requis & neceffaires, fans pour ce demander autre permiffion, nonobftant oppofitions ou appellations quelconques, dont fi aucunes interviennent, Nous nous en refervons & à noftre Confeil la connoiffance, & icelle interdifons & défendons à tous autres Juges. Car tel eft noftre plaifir. Donné à Verfailles le vingtiéme jour de Septembre l'an de grace mil fix cens foixante-douze, & de noftre regne le trentiéme. Signé, LOUIS; *Et plus bas*, Par le Roy, COLBERT. Et fcellé du grand Sceau de cire jaune.

*Regiftré fur le Livre de la Communauté des Libraires & Imprimeurs de Paris, le* 19. *Octobre* 1671. *fuivant l'Arreft du Parlement du* 8. *Avril* 1653. *& celuy du Confeil Privé du Roy, du* 27. *Fevrier* 1665. *Signé,* D. THIERRY, *Syndic.*

Achevé d'imprimer pour la premiere fois le 10. Novembre 1672.
*Les Exemplaires ont efté fournis.*

# AVANT-PROPOS.

IL ne suffit pas au ROY de porter si loin ses Armes, & ses Conquestes, il ne peut souffrir qu'il y ait aucun avantage qui manque à la gloire & à la félicité de Son Regne, & dans le mesme temps qu'il renverse les Estats de ses Ennemis, & qu'il estonne toute la Terre, il n'oublie rien de ce qui peut rendre la France le plus florissant Empire qui fut jamais. Le grand Art de la Guerre qu'il exerce avec une Ardeur Heroïque, & où il fait des Progrés si surprenants, n'est point capable de remplir la vaste étenduë de Son Application infatigable : Il trouve encore des soins à reserver pour les plus beaux Arts, & il n'y en a point qui soit digne de quelque estime qu'il ne favorise avec une particuliere bonté. C'est ce que cette Academie Royale de Musique a le bon-heur d'é-

prouver dans son établissement. Voicy un Essay qu'Elle s'est hastée de preparer pour l'offrir à l'impatience du Public. Elle a rassemblé ce qu'il y avoit de plus agreable dans les Divertissements de Chambord, de Versailles, & de saint Germain; & Elle a crû devoir s'assurer que ce qui a pû divertir un MONARQUE infiniment éclairé, ne sçauroit manquer de plaire à tout le Monde. On a essayé de lier ces Fragmens choisis, par plusieurs Scenes nouvelles, on y a joint des Entrées de Balet, on y a meslé des Machines volantes, & des Decorations superbes, & de toutes ces parties differentes on a formé une Pastorale en trois Actes, précedée d'un grand Prologue. Ce premier Spectacle sera bien-tost suivy d'un Autre plus magnifique, dont la perfection a besoin encore d'un peu de temps; Cette Academie y travaille sans relasche, & Elle est resoluë de ne rien épargner pour répondre le plus dignement qu'il luy sera possible à la Glorieuse Protection dont Elle est honorée.

# ACTEURS.

ACTEURS qui chantent dans le Prologue.

Deux Hommes du bel air.
Deux Femmes du bel air.
Vn Gentil-homme Gascon.
Le Baron d'Asbarat.
Vn Suisse.
Vn vieux Bourgeois babillard.
Vne vieille Bourgeoise babillarde.
La Fille du Bourgeois & de la Bourgeoise.
TROVPES de gens de differentes Provinces & de toute sorte de conditions.
POLYMNIE. ⎫
MELPOMENE. ⎬ Muses.
EUTERPE. ⎭
PERSONNAGES dançans dans le Prologue.
    Vn donneur de Livres.
    Quatre Importuns.
    Quatre Heros.
    Quatre Pastres.
    Quatre Ouvriers.

ACTEURS qui chantent dans la Pastorale.

TIRCIS.     Berger amoureux de Caliste.
LICASTE. ⎫
MENANDRE. ⎬ Bergers amis de Tircis.
CALISTE.     Bergere aimée de Tircis.
CLIMENE.     Bergere aimée de Damon.
FORESTAN. ⎫
SILVANDRE. ⎬ Satires, amans de Caliste.

*TROIS SORCIERES.*
DAMON.　　　*Berger amoureux de Climene.*
CLORIS.
SILVIE. } *Bergeres, Compagnes de Caliste & de Climene.*
AMINTE.
ARCAS.　　　*Berger qui vient inviter d'aller à la Feste de l'Amour.*
*TROUPE de Bergers & de Bergeres qui chantent dans le Chœur de l'Amour.*
*TROUPE de Satires & de Bacchantes qui chantent dans le Chœur de Bacchus.*
*TROUPE de Pasteurs joüans des Instrumens dans le Chœur de l'Amour.*
*TROUPE de Silvains joüans des Instrumens dans le Chœur de Bacchus.*
　　*PERSONNAGES dançans dans la Pastorale.*
　　*Quatre Faunes.*
　　*Quatre Driades.*
　　*Deux Magiciens.*
　　*Six Demons.*
　　*Quatre Bergers.*
　　*Quatre Bergeres.*
　　*Quatre Satires.*
　　*Quatre Bacchantes.*
　　　*PERSONNAGES des Machines.*
SEPT DEMONS *volants.*
DEUX SIRENES.
UNE SORCIERE *volante.*
UN LUTIN *volant.*
*La Scene de la Pastorale est en Arcadie.*

PROLOGUE.

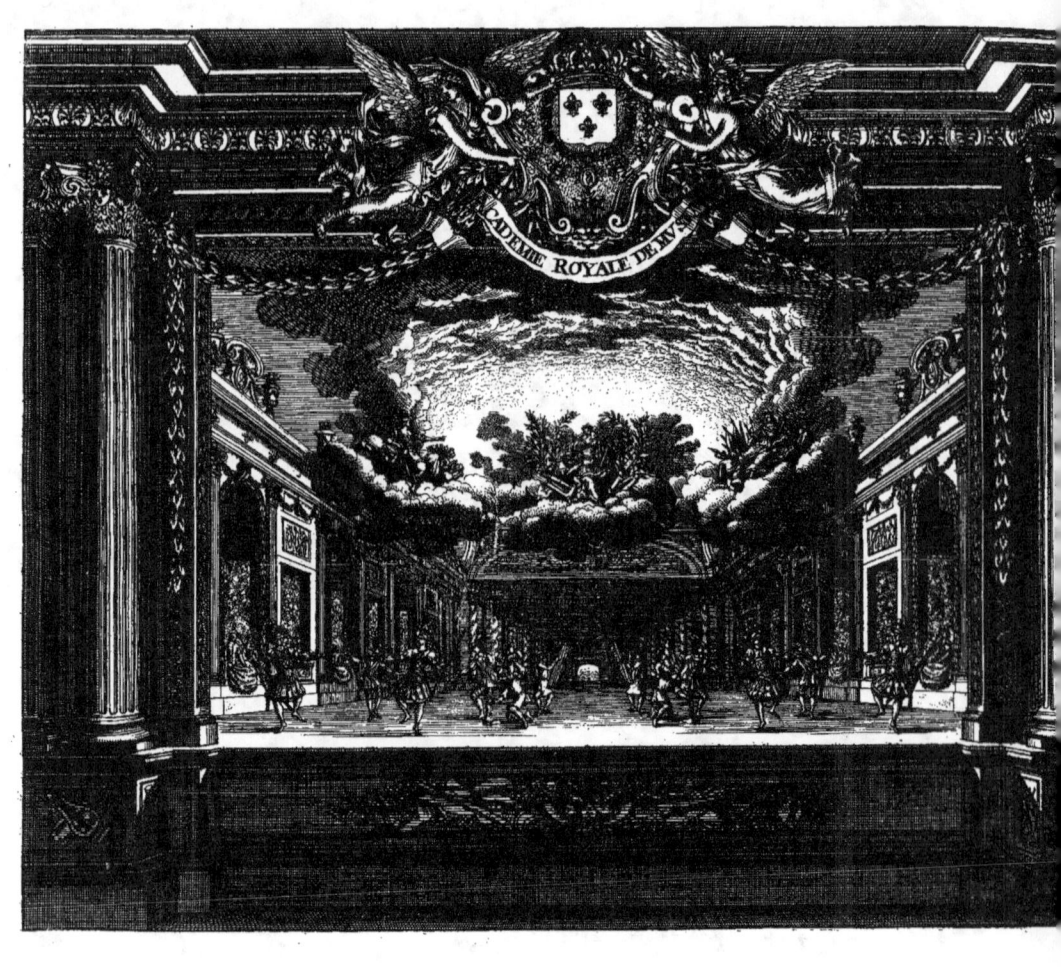

# PROLOGVE.

LA Scene represente une grande Sale, où l'on void les plus superbes ornemens que l'Architecture & la Peinture puissent former. Elle est disposée pour un Spectacle magnifique, & l'on y void dans l'enfoncement un grand Vestibule percé qui laisse paroistre un superbe Palais au milieu d'un Jardin. On y découvre une multitude de gens de Provinces differentes qui sont placez dans des Balcons aux deux costez du Theatre. Un Homme qui doit donner des Livres aux Acteurs commence à dancer dés que la Toile est levée, toute la multitude qui est dans les Balcons s'écrie en musique pour luy demander des Livres, mais il est détourné d'en donner par quatre Importuns qui le suivent, & qui l'environnent.

Le Theatre est une grande Sale de Spectacles.

A

### Tous ensemble.

A Moy, Monsieur, à moy de grace, à moy Monsieur,
Un Livre, s'il vous plaist, à vostre serviteur.

### Homme du bel air.

Monsieur, distinguez-nous parmy les gens qui crient,
Quelques Livres icy, les Dames vous en prient.

### Autre homme du bel air.

Hola Monsieur, Monsieur, ayez la charité
D'en jetter de nostre costé.

### Femme du bel air.

Mon Dieu! qu'aux personnes bien faites
On sçait peu rendre honneur ceans?

### Autre femme du bel air.

Ils n'ont des Livres & des bancs
Que pour Mesdames les Grisettes.

### Gascon.

A ho! l'homme aux libres, qu'on m'en baille,
J'ay déja le poumon usé,
Bous boyez que chacun mé raille,
Et je suis escandalisé
De boir és mains de la canaille
Ce qui m'est par bous refusé.

### Autre Gascon.

*Eh cadedis, Monseu, boyez, qui l'on peut estre,*
*Un Libret, je bous prie, au Baron Dasbarat;*
*Ié pensé, mordy, que le fat*
*N'a pas l'honneur dé mé connestre.*

### Le Suisse.

*Mon'-sieur le Donneur de papieir,*
*Que veul dir sty façon de fifre?*
*Moy l'écorchair tout mon gozieir*
*A crieir,*
*Sans que je pouvre afoir ein lifre,*
*Pardy, mon foy, Mon'-sieur, je pense fous*
*l'estre ifre.*

Le Donneur de Livres fatigué par les quatre Importuns, se retire en colere.

### Vieux Bourgeois babillard.

*De tout cecy franc & net*
*Ie suis mal satisfait,*
*Et cela sans doute est laid*
*Que nostre fille*
*Si bien faite & si gentille*
*De tant d'amoureux l'Objet,*
*N'ait pas à son souhait*
*Un Livre de Balet*
*Pour lire le sujet*
*Du divertissement qu'on fait,*

A ij

*Et que toute noſtre famille*
*Si proprement s'habille,*
*Pour eſtre placée au ſommet*
*De la Sale, où l'on met*
*Les gens de l'entriguet.*
*De tout cecy franc & net*
*Ie ſuis mal ſatisfait,*
*Et cela ſans doute eſt laid.*

  Vieille Bourgeoiſe babillarde.

*Il eſt vray que c'eſt une honte,*
*Le ſang au viſage me monte,*
*Et ce Ietteur de Vers qui manque au capital*
*L'entend fort mal,*
*C'eſt un brutal*
*Un vray cheval,*
*Franc animal,*
*De faire ſi peu de conte*
*D'une Fille qui fait l'ornement principal*
*Du quartier du Palais Royal,*
*Et que ces jours paſſez un Comte*
*Fut prendre la premiere au Bal,*
*Il l'entend mal,*
*C'eſt un brutal,*
*Un vray cheval*
*Franc animal,*

Hommes & femmes du bel air.

*Ah quel bruit !*

  *Quel fracas !*

    *Quel cahos !*

      *Quel mélange !*

*Quelle confusion !*

    *Quelle cohue étrange !*

*Quel desordre !*

    *Quel embaras !*

*On y seche,*

    *L'on n'y tient pas.*

Gascon.

*Bentre, jé suis à vout.*

   Autre Gascon.

   *J'enrage, Dieu me damne.*

Le Suisse.

*Ah que ly faire saif dans sty sal de cians.*

   Gascon.

*Jé murs.*

   Autre Gascon.

*Jé pers la tramontane.*

   Le Suisse.

*Mon foy, moy le foudrois estre hors de dedans.*

### Vieux Bourgeois babillard.

Allons, ma mie,
Suivez mes pas,
Je vous en prie,
Et ne me quittez pas ;
On fait de nous trop peu de cas,
Et je suis las
De ce tracas ;
Tout ce fatras,
Cet embaras,
Me pese par trop sur les bras ;
S'il me prend jamais envie
De retourner de ma vie
A Ballet ny Comedie,
Je veux bien qu'on m'estropie.
 Allons, ma mie,
Suivez mes pas,
Je vous en prie,
Et ne me quittez pas,
On fait de nous trop peu de cas.

### Vieille Bourgeoise babillarde.

Allons, mon mignon, mon fils,
Regagnons nostre logis,
Et sortons de ce taudis
Où l'on ne peut estre assis ;

*Ils seront bien ébobis*
*Quand ils nous verront partis :*
*Trop de confusion regne dans cette Sale,*
*Et j'aimerois mieux estre au milieu de la Hale :*
*Si jamais je reviens à semblable regale*
*Je veux bien recevoir des soufflets plus de six.*
*Allons, mon mignon, mon fils*
*Regagnons nostre logis,*
*Et sortons de ce taudis*
*Où l'on ne peut estre assis.*

Le Donneur de Livres revient avec les quatre Importuns qui l'ont suivy, ce qui oblige encore ceux qui sont placez dans les Balcons de s'écrier.

### Tous ensemble.

*A moy, Monsieur, à moy de grace, à moy,*
*Monsieur,*
*Un Livre, s'il vous plaist à vostre serviteur.*

Les quatre Importuns ayant pris des Livres des mains de celuy qui les donne, les distribuënt aux Acteurs qui en demandent ; cependant le Donneur de Livres dance, & les quatre Importuns se joignent avec luy, & forment ensemble la premiere Entrée.

## PREMIERE ENTRE'E.

Le Donneur de Livres, quatre Importuns.

LA Muse Polymnie qui preside aux Arts dépendants de la Geometrie, & qui a trouvé l'invention d'introduire sur le Theatre des Personnages qui expriment par les actions & par les dances ce que les autres expliquent par les paroles, s'avance environnée d'un nuage qui paroist d'abord fermé, & qui s'ouvrant peu à peu découvre la Muse au milieu de plusieurs ornemens de peinture & d'architecture. Elle excite ceux qui ont commencé de chanter d'une maniere comique à rechercher avec soin tout ce que l'on peut trouver de plus noble & de plus delicat dans le Chant.

*Machine de Polymnie.*

### POLYMNIE.

Eslevez vos concers
*Au dessus du chant ordinaire ;*
*Songez que vous avez à plaire*
*Au plus grand ROY de l'Univers.*

*Le*

*Le grand Titre de ROY n'est que sa moindre*
  *gloire,*
*Il est encor plus grand par ses Travaux Guer-*
  *riers ;*
*Et sa propre Valeur a cüeilly les Lauriers*
*Dont il est couronné des mains de la Victoire.*

  *Suivez la noble ardeur*
   *Qu'il Vous inspire ;*
 *Tout ce qu'on void dans son Empire*
 *Se doit sentir de sa grandeur.*

---

Melpomene qui preside à la Tragedie, & Euterpe qui a inventé l'Armonie pastorale s'avancent sur deux nuages. Melpomene paroist au milieu de plusieurs Trophées d'armes ; & Euterpe environnée de Festons & de Couronnes de fleurs. Elles sont precedées de deux Symphonies opposées, dont l'une est tres-forte & l'autre extrémement douce, & qui forment une espece de combat, tandis que les deux Muses viennent se placer aux deux côtez de Polymnie pour la prier d'embellir les Divertissemens qu'Elles veulent preparer. *Machines de Melpomene & d'Euterpe.*

B

## MELPOMENE.

Joignez à mes chants magnifiques
La pompe de vos ornemens ;

## EUTERPE.

Joignez à mes concers rustiques
Vos agréments
Les plus charmants.

## MELPOMENE.

Vostre secours m'est necessaire,
Je cherche à divertir le plus Auguste Roy
Qui meritât jamais de tenir sous sa Loy
Tout ce que le Soleil éclaire.

## LES DEUX MUSES ENSEMBLE.

C'est à moy, C'est à moy,
De pretendre à luy plaire.

## MELPOMENE.

C'est moy dont la voix éclattante
A droit de celebrer les Exploits les plus grands;
Les nobles recits que je chante
Sont les plus dignes jeux des fameux Conquerans.

## EUTERPE.

C'est un doux amusement
Que d'aimables chansonnettes ;
Les douceurs n'en sont pas faites
Pour les Bergers seulement.

*Les tendres amourettes*
*Que l'on chante à l'ombre des Bois*
*Sur les Musettes*
*Ne sont pas quelquefois*
*Des jeux indignes des grands Roys.*

## POLYMNIE.

*Il faut entre mes sœurs que mon soin se partage:*
*Preparez tour à tour vos plus aimables jeux;*
*Pour vous accorder je m'engage*
*A vous seconder toutes deux.*

## EUTERPE.

*Commencez de répondre à mon impatience.*

## MELPOMENE.

*Vos premiers soins sont dûs à ce que j'entreprens.*

## POLYMNIE.

*Terminez tous vos differents.*
*Souffrez qu'en sa faveur aujourd'huy je com-*
*mence,*     Polymnie
                                            dit ces
*Je reserve pour vous mes travaux les plus* deux Vers
                                            à Melpo-
*grands.*                                 mene.

    Les trois Muses ensemble.
*Que nostre accord est doux?*
*Que tout ce qui nous suit s'accorde comme nous.*

Es Heros, des Paſtres, & des Ouvriers des Arts qui ſervent aux Spectacles, obeïſſent aux ordres des Muſes. Les Heros font une maniere de Combat avec leurs armes, les Paſtres joüent avec leurs baſtons, les Ouvriers travaillent aux Decorations de la Paſtorale que l'on prepare, & accordent le bruit de leurs Marteaux, Scies & Rabots, avec l'armonie des Violons & des Hautbois, & tous enſemble forment la ſeconde Entrée.

## SECONDE ENTRE'E.

Quatre Heros. Quatre Paſtres, & quatre Ouvriers.

TOute la Troupe qui avoit commencé de chanter d'une maniere comique avant l'arrivée des trois Muſes, ſe ſentant animée par leur preſence, répond à leurs chants par des Chœurs.

Les trois Muses ensemble.
*Joignons nos soins & nos voix*
*Pour plaire au plus grand des Roys.*
Les Chœurs repetent.
*Joignons nos soins & nos voix*
*Pour plaire au plus grand des Roys.*
MELPOMENE.
*Chantons la gloire de ses Armes.*
Un Chœur repete le mesme Vers.
EUTERPE.
*Chantons la douceur de ses Loix.*
Un Chœur repete le mesme Vers.
POLYMNIE.
*Faisons tout retentir du bruit de ses Exploits.*
Tous les Chœurs répondent.
MELPOMENE.
*Formons des concers pleins de charmes.*
EUTERPE.
*Faisons entendre nos Hautbois.*

LEs Hautbois & les Musettes répondent, & cependant les Heros & les Pastres rentrent sur le Theatre avec les Ouvriers qui apportent des ornemens qu'ils ont faits pour servir à la Piece qui va commencer, & autour desquels les Heros & les Pastres dan-

cent, tandis que les Muses & tous les Chœurs continuënt leurs chants. Ce qui forme un jeu concerté des Muses qui chantent dans leurs Machines au milieu des Nuages, de la Troupe qui leur répond, placée dans des Balcons, & des Heros, Paſtres, & Ouvriers, qui dancent ſur le Theatre.

<center>Tous enſemble.</center>

*Faiſons tout retentir du bruit de ſes Exploits.*

<center>POLYMNIE.</center>

*Preparons des Feſtes nouvelles.*

<center>MELPOMENE.</center>

*Que nos Chanſons ſoient immortelles.*

<center>EUTERPE.</center>

*Que nos airs ſoient doux & touchants.*

<center>TOUS ENSEMBLE.</center>

*Meſlons aux plus aimables Chants*
*Les Dances les plus belles.*
*Joignons nos ſoins & nos voix.*
*Pour plaire au plus grand des Roys.*

<center>Fin du Prologue.</center>

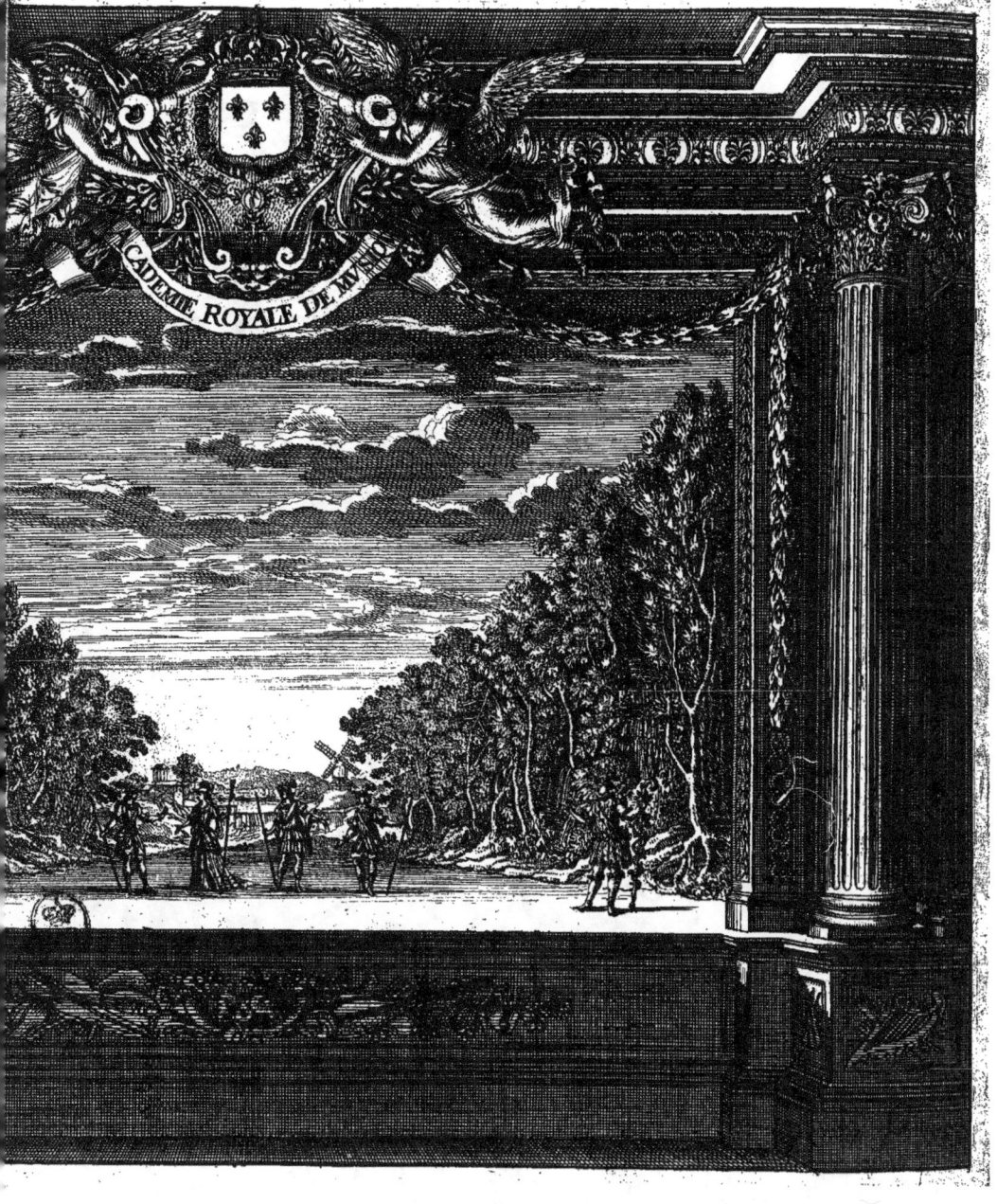

# ACTE PREMIER.

L E Theatre change & represente une épaisse Forest, où des chûtes d'eaux coulent entre les Arbres : On void dans l'enfoncement deux Montagnes separées par une belle Valée où une Riviere tombe par diverses Cascades qui produisent plusieurs effets agreables & differents.

*Le Theatre est une Forest.*

## SCENE PREMIERE.
### TIRCIS.

Vous chantez sous ces feüillages,
　Doux Rossignols pleins d'amour,
Et de vos tendres ramages
Vous réveillez tour à tour
Les échos de ces bocages :
Helas ! petits oyseaux, helas !
Si vous aviez mes maux vous ne châteriez pas.

## SCENE DEUXIESME.

### LICASTE, MENANDRE, TIRCIS.

#### LICASTE.

HE' quoy, toûjours languissant, sombre, & triste ?
#### MENANDRE.
Hé quoy, toûjours aux pleurs abandonné ?
#### TIRCIS.
Toûjours adorant Caliste,
Et toûjours infortuné.
#### LICASTE.
Domte, domte, Berger, l'ennuy qui te possede.
#### TIRCIS.
Et le moyen, helas !
#### MENANDRE.
Fay, Fais-toy quelque effort.
#### TIRCIS.
Eh le moyen, helas ! quand le mal est si fort ?
#### LICASTE.
Ce mal trouvera son remede.
#### TIRCIS.
Je ne gueriray qu'à ma mort.
Licaste, & Menandre ensemble.
Ah Tircis !

#### TIRCIS.

## TIRCIS.

*Ah Bergers!*

## LICASTE, ET MENANDRE.

*Pren sur toy plus d'empire.*

## TIRCIS.

*Rien ne me peut plus secourir.*

## LICASTE, ET MENANDRE.

*C'est trop, c'est trop ceder.*

## TIRCIS.

*C'est trop, c'est trop souffrir.*

## LICASTE, ET MENANDRE.

*Quelle foiblesse!*

## TIRCIS.

*Quel martyre!*

## LICASTE, ET MENANDRE.

*Il faut prendre courage.*

## TIRCIS.

*Il faut plutost mourir.*

## LICASTE.

*Il n'est point de Bergere*
*Si froide, & si severe,*
*Dont la pressante ardeur*
*D'un cœur qui persevere*
*Ne vainque la froideur.*

## MENANDRE.

*Il est dans les affaires*
*Des amoureux mysteres,*
*Certains petits moments*
*Qui changent les plus Fieres,*
*Et font d'heureux Amants.*

## TIRCIS.

*Je la voy, la Cruelle,*
*Qui porte icy ses pas,*
*Gardons d'estre veu d'elle,*
*L'Ingrate, helas!*
*N'y viendroit pas.*

---

# SCENE TROISIESME.

## CLIMENE. CALISTE.

## CLIMENE.

*Vien dans nostre Village:*
*Voicy le Jour*
*Qu'on y doit celebrer la Feste de l'Amour.*
*Que cherche-tu dans ce boccage?*

## CALISTE.

*Je cherche le repos, le silence, & l'ombrage.*

### CLIMENE.

*Tu devrois bien plûtost songer*
*A t'engager.*
*Eh que peut faire*
*Une Bergere*
*Sans un Berger ?*

### CALISTE.

*Ton malheur doit me rendre sage:*
*Tu n'as choisi qu'un Inconstant.*

### CLIMENE.

*Si mon Berger devient volage,*
*Il m'est permis d'en faire autant.*

*ON gouste la douceur d'une amour eternelle,*
*Quand on fait l'heureux choix d'un fidele Berger,*
*Et quand on aime un Infidelle,*
*L'on a le plaisir de changer.*

*Quoy, l'amour de Tircis ne t'a point attendrie?*
*Lors qu'on en veut parler tu n'écoutes jamais ?*
*Ne resve plus, ou je m'en vais.*

### CALISTE.

*Laisse-moy dans ma resverie.*
*Ah ! que sous ce feüillage épais*
*Il est doux de resver en paix !*

## CLIMENE.

Je n'entre point dans un myſtere
Que tu veux reſerver ;
Mais un cœur ſans affaire
Ne donne point tant à reſver.

---

## SCENE QUATRIESME.

### CALISTE.

AH ! que ſur noſtre cœur
La ſevere Loy de l'honneur
Prend un cruel empire !
Je ne fais voir que rigueurs pour Tircis,
Et cependant ſenſible à ſes cuiſans ſoucis,
De ſa langueur en ſecret je ſoupire,
Et voudrois bien ſoulager ſon martire ;
C'eſt à vous ſeuls que je le dis,
Arbres, n'allez pas le redire.

Puis que le Ciel a voulu nous former
Avec un cœur qu'Amour peut enflamer,
Quelle rigueur impitoyable
Contre des traits ſi doux nous force à nous armer ?
Et pourquoy ſans eſtre blâmable
Ne peut-on pas aimer
Ce que l'on trouve aimable ?

*Helas! petits oyseaux que vous estes heureux*
*De ne sentir nulle contrainte,*
*Et de pouvoir suivre sans crainte*
*Les doux emportements de vos cœurs amoureux!*
*Mais le sommeil sur ma paupiere*
*Verse de ses pavots l'agreable fraischeur,*
*Donnons-nous à luy toute entiere,*
*Nous n'avons point de loy severe*
*Qui défende à nos sens d'en goûter la douceur.*

La Bergere Caliste s'endort sur un Gazon.

---

## SCENE CINQUIESME.

### TIRCIS. LICASTE. MENANDRE. CALISTE.

### TIRCIS.

Vers ma belle Ennemie
Portons sans bruit nos pas,
Et ne réveillons pas
Sa rigueur endormie.

### TOUS TROIS.

*Dormez, dormez, beaux yeux adorables vainqueurs,*
*Et goûtez le repos que vous ostez aux cœurs.*

### TIRCIS.

*Silence petits oyseaux,*
*Vents n'agitez nulle chose;*
*Coulez doucement ruisseaux,*
*C'est Caliste qui repose.*

### TOUS TROIS.

*Dormez, dormez beaux yeux, &c.*

### CALISTE s'éveillant.

*Ah! quelle peine extrême!*
*Suivre par tout mes pas?*

### TIRCIS.

*Que voulez-vous qu'on suive, helas!*
*Qu'est-ce qu'on aime.*

### CALISTE.

*Berger, que voulez-vous?*

### TIRCIS.

*Mourir belle Bergere,*
*Mourir à vos genoux,*
*Et finir ma misere,*
*Puis qu'en vain à vos pieds on me void soûpirer,*
*Il y faut expirer.*

### CALISTE.

*Ah! Tircis, ostez-vous, j'ay peur que dans ce jour*
*La pitié dans mon cœur n'introduise l'amour.*

### LICASTE, ET MENANDRE.
*Soit amour, soit pitié,*
*Il sied bien d'estre tendre;*
*C'est par trop vous défendre,*
*Bergere, il faut se rendre*
*A sa longue amitié,*
*Soit amour, soit pitié,*
*Il sied bien d'estre tendre.*

### CALISTE.
*C'est trop, c'est trop de rigueur*
*J'ay mal-traité vostre ardeur*
*Cherissant vostre personne,*
*Vangez-vous de mon cœur*
*Tircis, je vous le donne.*

### TIRCIS.
*O Ciel ! Bergers ! Caliste ! ah je suis hors de moy !*
*Si l'on meurt de plaisir je doy perdre la vie.*

### LICASTE.
*Digne prix de ta foy !*

### MENANDRE.
*O ! sort digne d'envie !*

## SCENE SIXIESME.

FORESTAN, SILVANDRE, CALISTE, TIRCIS.

LICASTE, MENANDRE.

### FORESTAN.

Quoy tu me fuis, Ingrate, & je te vois icy
De ce Berger à moy faire une preference?

### SILVANDRE.

Quoy, mes soins n'ont rien pû sur ton indifference,
Et pour ce Langoureux ton cœur s'est adoucy?

### CALISTE.

Le Destin le veut ainsi,
Prenez tous deux patience.

### FORESTAN.

Aux Amants qu'on pousse à bout
L'Amour fait verser des larmes ;
Mais ce n'est pas nostre goût,
Et la bouteille a des charmes
Qui nous consolent de tout.

### SILVANDRE.

Nostre amour n'a pas toûjours.

*Tout*

*Tout le bonheur qu'il desire :*
*Mais nous avons un secours,*
*Et le bon vin nous fait rire*
*Quand on rit de nos amours.*

## TOUS.

*Champestres Divinitez,*
*Faunes, Driades, sortez,*
*De vos paisibles retraites ;*
*Meslez vos pas à nos sons,*
*Et tracez sur les herbettes*
*L'image de nos chansons.*

Quatre Faunes sortent avec de petits Tambours, & quatre Driades avec des Festons de fleurs. Ils forment ensemble une Entrée qui finit le premier Acte.

## TROISIE'ME ENTRE'E.

Quatre Faunes, quatre Driades.

*Fin du premier Acte.*

D

## ACTE SECOND.

Le Theatre est un vieux Château en ruines.

E Theatre change & represente un vieux Chasteau qui estoit autrefois la demeure des Seigneurs du prochain Village, & qui tombe entierement en ruines. On y void en plusieurs endroits des Arbres & des Ronces, & dans l'enfoncement au travers d'une Arcade à demy rompuë, on découvre les vestiges de trois grandes Allées de Cyprés à perte de veuë.

### SCENE PREMIERE.
#### FORESTAN.

*Je ne puis souffrir l'outrage*
*Que Caliste fait à ma foy:*
*Dans le fonds de mon cœur j'enrage*
*Qu'elle ayme un Autre que moy.*

eux Enchanteurs m'ont fait entendre
u'ils ont le secret de me rendre
el qu'il faut estre pour charmer :
alifte aura beau s'en défendre,
la contraindray de m'aymer.

## SCENE DEUXIE'ME.

ORESTAN, DEUX MAGICIENS, TROIS SORCIERES, SIX DEMONS QUI DANCENT, ET SEPT AUTRES DEMONS VOLANTS.

'Eſt dans cette Scene que des Lutins déguiſez font une Ceremonie magique our feindre d'embellir Foreſtan, & pour ſe ocquer de luy. Deux Magiciens paroiſſent acun une baguette à la main, ils frappent Terre en dançant, & en font ſortir ſix De- ons qui ſe joignent avec eux. Trois Sorcie- s ſortent auſſi de deſſous terre, & faiſant ſeoir Foreſtan au milieu d'Elles, meſlent urs chants aux dances des Magiciens & des emons, pour former une maniere d'enchan- ment.

D ij

## QUATRIÉME ENTRÉE.
### DEUX MAGICIENS, SIX DEMONS.

### LES TROIS SORCIERES ENSEMBLE.

*Deeße des appas*
*Ne nous refuse pas*
*La grace qu'implorent nos bouches;*
*Nous t'en prions par tes rubans,*
*Par tes boucles de Diamans,*
*Ton rouge, ta poudre, tes mouches,*
*Ton masque, ta coëffe, & tes gans.*

### UNE SORCIERE SEULE.
*O Toy ? qui peux rendre agreables*
*Les visages les plus mal-faits,*
*Répans, Venus, de tes attraits*
*Deux ou trois dozes charitables*
*Sur ce muzeau tondu tout frais.*

### LES TROIS SORCIERES ENSEMBLE.
*Deeße des appas, &c.*

Les Demons habillent Forestan d'une maniere bizare & ridicule, & tandis que les Magiciens & Demons dancent, les trois Sorcieres chantent.

*Ah qu'il est beau*
*Le Jouvenceau,*
*Ah qu'il est beau.*
*Qu'il va faire mourir de belles :*
*Auprés de luy les plus cruelles*
*Ne pourront tenir dans leur peau.*
*Ah qu'il est beau*
*Le Jouvenceau,*
*Ah qu'il est beau !*
*Ho, ho, ho, ho, ho, ho,*

*Qu'il est joli !*
*Gentil, poli !*
*Qu'il est joli !*
*Est-il des yeux qu'il ne ravisse ?*
*Il passe en beauté feu Narcisse*
*Qui fut un Blondin accomply.*
*Qu'il est joli !*
*Gentil, poli !*
*Qu'il est joli !*
*Hi, hi, hi, hi, hi, hi.*

LEs trois Sorcieres qui chantent s'enfoncent dans la Terre, les deux Magiciens & les six Demons qui dancent disparoissent, & dans le mesme temps quatre De-

mons qui partent de quatre coſtez differens, croiſent dans l'air, & trois autres petits Demons qui ſortent de terre, & qui tous trois enſemble s'élevent en rond, apres avoir fait trois tours en volant, ſe vont perdre dans les Nuages au milieu du Theatre.

## SCENE TROISIE'ME.

### FORESTAN.

Qu'un beau Viſage
A d'avantage!
Tout luy rit, tout luy fait la cour.
Que l'on verra dans ce Boccage
De Bergeres mourir d'amour,
Et de Bergers crever de rage!

## SCENE QUATRIE'ME.

### SILVANDRE, FORESTAN.

### SILVANDRE.

Foreſtan? eſt-tu là?

FORESTAN.
*Beau comme je dois estre*
*Il va me voir sans me connestre.*

SILVANDRE.
*O ! Forestan ? ah ! te voila.*
*Pourquoy t'amuser de la sorte ?*

FORESTAN.
*Qu'importe, qu'importe.*

SILVANDRE.
*Hé quoy ! ne veux-tu pas aller*
*Où nous devons nous assembler ?*
*Ton impatience est peu forte.*

FORESTAN.
*Qu'importe, qu'importe.*

SILVANDRE.
*Veux-tu souffrir en ce jour*
*Que le foible Dieu d'amour*
*Sur le Dieu du vin l'emporte ?*

FORESTAN.
*Qu'importe, qu'importe.*

SILVANDRE.
*Allons ; c'est trop railler.*

FORESTAN.
*A qui crois-tu parler ?*

### SILVANDRE.

*Quel badinage !*
*Tu n'es pas sage ;*
*La Feste de Bachus commencera bien-tost.*
*Allons, sans tarder davantage,*
*Allons-y boire comme il faut.*

Forestan affecte de faire l'agreable, & quitte son ton naturel de basse pour chanter en fausset.

### FORESTAN.

*Il est bien doux de boire ;*
*On peut en faire gloire.*
*Quand on n'a pas dequoy charmer ;*
*Bachus sçait consoler un Amant miserable ;*
*Mais quand on est aymable,*
*Il n'est rien si doux que d'aymer.*

### SILVANDRE.

*Que veux-tu dire ?*
*D'où vient ce caprice nouveau ?*

### FORESTAN.

*Regarde, considere, admire.*
*Ah qu'il est beau !*
*Ho, ho, ho, ho, ho, ho.*
*Ah qu'il est beau.*

### SILVANDRE.

SILVANDRE.
*Dy-moy donc je te prie*
*De quelle folle resverie*
*Ton cerveau s'est remply?*

FORESTAN.
*Qu'il est joli!*
*Hi, hi, hi, hi, hi, hi,*

SILVANDRE.
*Consulte la Fontaine*
*La plus prochaine,*
*Mire-toy dans son eau.*

Forestan s'approche d'une Fontaine qui paroist au milieu du Theatre, & dans le moment qu'il se baisse pour se regarder dans l'eau, il en sort deux Sirenes qui luy presentent un grand miroir. Forestan s'y void aussi laid qu'il estoit avant la ceremonie magique, & dans la rage qu'il a de la tromperie qu'on luy a faite, il veut frapper de sa Massuë les deux Sirenes qui se mocquent de luy, mais Elles évitent ses coups, en se plongeant & se perdant dans la Fontaine, qui disparoist en un moment.

SILVANDRE.
*Ah qu'il est beau! ho, ho, ho, &c.*

E.

## FORESTAN.

*Je suis digne de raillerie;*
*On m'a fait une fourberie,*
*Mais si je la mets en oubly....*
*Non, non, les Imposteurs n'auront pas lieu de rire.*

Deux Sorcieres affreuses paroissent aux deux costez du Theatre, & presentent chacune un miroir à Forestan.

## SILVANDRE.

*Regarde, considere, admire.*

## FORESTAN.

*Ah! je vais vous payer de m'avoir embelly.*

Forestan s'avance vers une des Sorcieres, & la veut frapper de sa Massuë, mais la Sorciere évite le coup en s'envolant, le Satire ne frappe que l'air, & sa Massuë luy échappe des mains. Il court vers l'autre Sorciere, il l'attrape, mais dans le moment qu'il se jette sur Elle, & qu'il la tient, il ne luy demeure entre les mains qu'une figure de Sorciere qui luy fait la grimace, & luy presente un miroir, tandis qu'un petit Lutin qui estoit enfermé dedans s'envole en se mocquant du Satire.

SILVANDRE.
Qu'il est joli ! Hi, hi, hi, &c.
FORESTAN.
C'est un tour des Lutins errants dans ce Bocage
Dont il faut que je sois vengé.
SILVANDRE riant.
Hé, hé, hé, hé, hé, hé.
FORESTAN.
Tu ris quand je suis outragé ?
SILVANDRE riant.
Hé, hé, hé, hé, hé, hé.
FORESTAN.
Ne m'insulte point davantage ;
Va rire ailleurs ;
Je suis dans une rage
Qui pourroit bien tourner sur les méchants railleurs.
SILVANDRE.
Amy, me veux-tu croire,
Ne songeons plus qu'à boire ;
Fuyons l'Amour, & le chagrin,
Suivons Bachus, courons au vin.
FORESTAN.
Au vin, au vin, au vin, au vin.

E ij

### ENSEMBLE.

*Fuyons l'Amour, & le chagrin,*
*Suivons Bachus, courons au vin.*
*Au vin, au vin, au vin, au vin.*

## SCENE CINQUIEME.

DAMON, SILVANDRE, FORESTAN.

### DAMON.

*Ma Bergere a changé, je veux changer*
  *comme Elle.*

### SILVANDRE.

*Suy les loix de Bachus, tu t'en trouveras bien.*

### DAMON.

*Heureux qui peut aymer une Beauté fidele!*

### FORESTAN.

*Plus heureux qui peut n'aymer rien.*

### SILVANDRE.

*Viens avec nous goûter la vie;*
*Quitte une volage Beauté*
  *Comme elle t'a quitté:*
*Profite de sa perfidie,*
*Vien joüir de la liberté.*

### DAMON.

C'est pour servir Cloris que je quitte Climene,
Et mon cœur sans aymer ne sçauroit vivre un jour;
Qui s'engage une fois peut bien chäger de chaîne,
Mais il est mal-aisé d'échapper à l'Amour.

### SILVANDRE.

Sous l'amoureux Empire
On n'est point sans tourment;
Je te plains pauvre Amant,
Languy, gemy, soûpire;
Nous allons rire.

### SILVANDRE ET FORESTAN.

Fuyons l'Amour, & le chagrin, &c.

## SCENE SIXIE'ME.

### DAMON, CLIMENE.

### DAMON.

Ma volage s'avance.

### CLIMENE.

Voicy mon infidele Amant.

### DAMON, ET CLIMENE.

Vengeons-nous de son inconstance.
O! la douce vengeance
Qu'un heureux changement!

## DAMON.
Quand je plaisois à tes yeux
J'estois content de ma vie,
Et ne voyois Roys ny Dieux
Dont le sort me fit envie.
## CLIMENE.
Lors qu'à toute autre personne
Me preferoit ton ardeur,
J'aurois quitté la Couronne
Pour regner dessus ton cœur.
## DAMON.
Une autre a guery mon ame,
Des feux que j'avois pour toy.
## CLIMENE.
Une autre a vengé ma flame
Des foiblesses de ta foy.
## DAMON.
Cloris qu'on vante si fort
M'ayme d'une ardeur fidele,
Si ses yeux vouloient ma mort
Je mourrois content pour elle.
## CLIMENE.
Mirtil si digne d'envie,
Me cherit plus que le jour,
Et moy je perdrois la vie
Pour luy montrer mon amour.

#### DAMON.
*Mais si d'une douce ardeur*
*Quelque renaissante trace*
*Chassoit Cloris de mon cœur*
*Pour te remettre en sa place ?*
#### CLIMENE.
*Bien qu'avec pleine tendresse*
*Mirtil me puisse cherir,*
*Avec toy, je le confesse,*
*Je voudrois vivre & mourir.*
#### DAMON, ET CLIMENE.
*Ah plus que jamais aymons-nous,*
*Et vivons & mourons en des lieux si doux.*

## SCENE SEPTIÉME.
#### TROUPE DE BERGERS ET DE BERGERES, DAMON. CLIMENE.

UNe Troupe de Bergers & de Bergeres qui voyent Damon & Climene racommodez en témoignent leur joye.

#### TROUPE DE BERGERS ET DE BERGERES.
*Amants, que vos querelles*
*Sont aymables & belles ;*
*Qu'on y void succeder*
*De plaisirs, de tendresse !*

*Querellez-vous sans cesse*
*Pour vous racommoder.*

## SCENE HUITIÉME.

ARCAS, DAMON, CLIMENE, TROUPE DE BERGERS ET DE BERGERES.

### ARCAS.

Venez, que rien ne vous arreste,
Ne perdez point d'heureux moments;
Venez, venez tous voir la Feste
Que l'on appreste
A l'honneur du Dieu des Amants;
Les plaisirs où l'Amour convie
Sont les plus charmants de la vie,
Il en faut joüir tant qu'on peut,
On ne les a pas quand on veut.

### TOUS ENSEMBLE.

*Les plaisirs où l'Amour convie*, &c.

Les Bergers & les Bergeres vont ensemble au lieu preparé pour la Feste de l'Amour.

*Fin du second Acte.*

ACTE III.

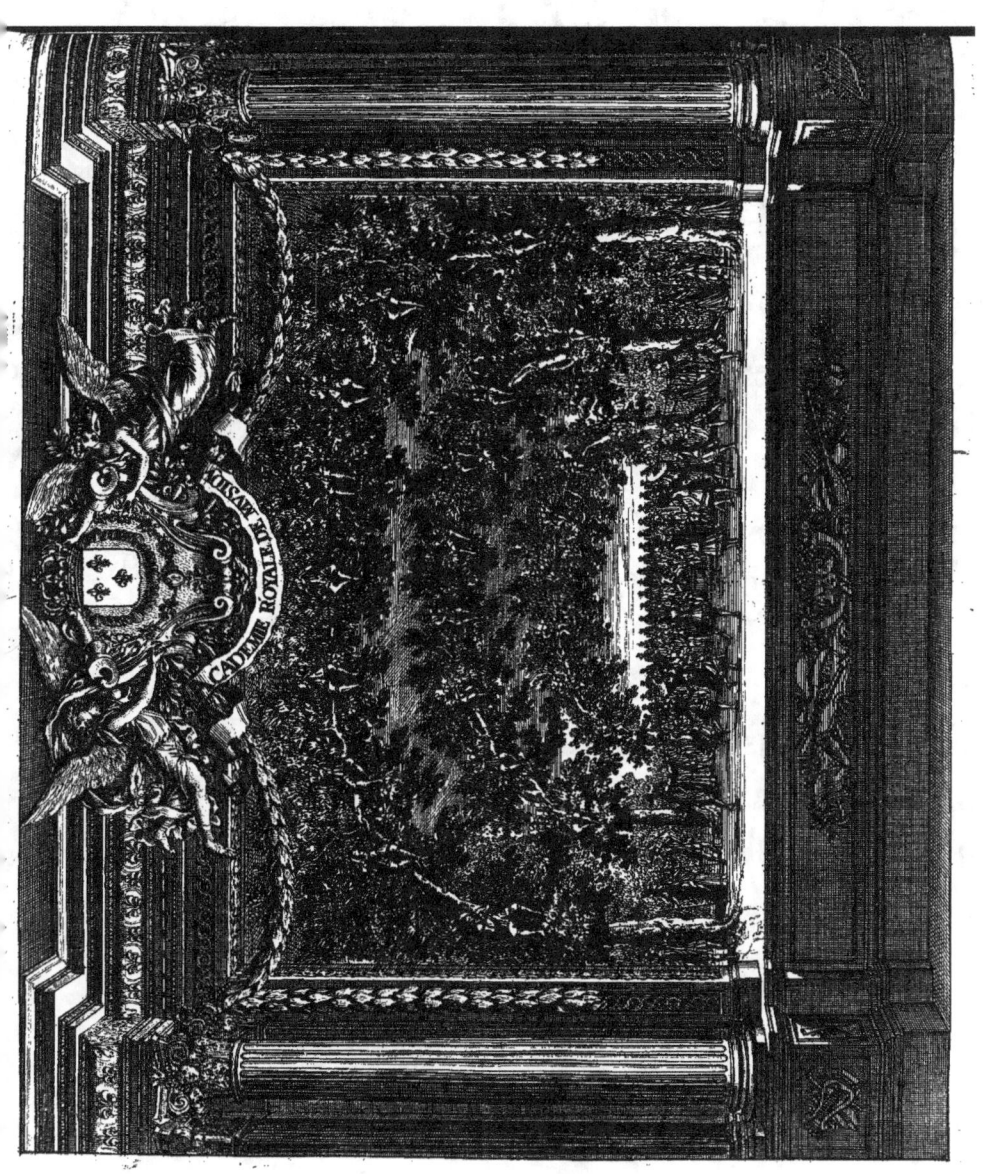

# ACTE TROISIÉME.

E Theatre se change, & represente une grande Allée d'arbres d'une extréme hauteur, lesquels mélent leurs branches les unes avec les autres, & forment une maniere de voûte de verdure, où plusieurs Pasteurs joüants de differents Instruments se trouvent placez; Un grand nombre de Bergers & de Bergeres paroissent sous cette voûte qui commencent la Feste de l'Amour, par des Chansons où les Dances se mélent de temps en temps.

## SCENE PREMIERE.

TROUPES DE PASTEURS, DE BERGERS ET BERGERES.

### CALISTE.

Cy l'ombre des ormeaux
Donne un teint frais aux herbettes,

F

*Et les bords de ces Ruisseaux*
*Brillent de mille fleurettes*
*Qui se mirent dans les eaux.*
*Prenez, Bergers, vos Musettes,*
*Ajustez vos Chalumeaux,*
*Et meslons nos chansonnettes*
*Aux chants des petits Oiseaux.*

## CINQUIE'ME ENTRE'E.
### QUATRE BERGERS, QUATRE BERGERES.

#### CLIMENE.
*Le Zephire entre ces eaux*
*Fait mille courses secrettes,*
*Et les Rossignols nouveaux*
*De leurs douces amourettes*
*Parlent aux tendres rameaux.*
*Prenez, Bergers, vos Musettes, &c.*

Les Bergers & Bergeres continuënt de méler les Dances aux Chansons.

#### CLORIS.
*Ah! qu'il est doux belle Silvie*
*Ah! qu'il est doux de s'enflamer!*

*Il faut retrancher de la vie*
*Ce qu'on en passe sans aymer.*
*Ah! qu'il est doux, &c.*

### SILVIE.

*Ah! les beaux jours qu'Amour nous donne*
*Lors que sa flame unit les Cœurs!*
*Est-il ny gloire ny Couronne*
*Qui vaille ses moindres douceurs?*
*Ah! les beaux jours, &c.*

### ARCAS.

*Qu'avec peu de raison on se plaint d'un martyre*
*Que suivent de si doux plaisirs!*

### TIRCIS ET ARCAS.

*Un moment de bonheur dans l'amoureux Empire*
*Repare dix ans de soûpirs.*

### TOUS ENSEMBLE.

*Chantons tous de l'Amour le pouvoir adorable,*
*Chantons tous dans ces lieux*
*Ses attraits glorieux;*
*Il est le plus aymable*
*Et le plus grand des Dieux.*

---

LA Perspective s'ouvre, & laisse paroître dans le fond du Theatre une autre maniere de voûte de Treille, sous laquelle

Amphi-
theatre
Verdu-

une multitude de Suivans de Bacchus sont placez, les uns sur des Tonneaux, & les autres sur une espece d'Amphitheatre couvert de pampres de vigne, qui tous joüent de differents Instruments, tandis que plusieurs autres Satires, & Silvains s'avancent au milieu du Theatre pour interrompre la Feste de l'Amour, & pour en celebrer une plus solemnelle à la gloire de Bacchus.

## SCENE DEUXIE'ME.

TROUPES DE SATIRES, DE BACCHANTES, ET DE SILVAINS, joüants de differents Instruments, chantants, & dançants. TROUPES DE BERGERS ET DE BERGERES.

### SILVANDRE.

Arrestez, c'est trop entreprendre,
Un autre Dieu dont nous suivons les loix
S'oppose à cet honneur qu'à l'Amour ose rendre
Vos Musettes & vos voix;
A des titres si beaux Bacchus seul peut pretendre,
Et nous sommes icy pour défendre ses droits.

### CHOEUR DE BACCHUS.

Nous suivons de Bacchus le pouvoir adorable
Nous suivons en tous lieux
Ses attraits precieux;

*Il est le plus aimable*
*Et le plus grand des Dieux.*

Les Suivans de Bacchus qui dancent font un combat contre les Danceurs du party de l'Amour, tandis que les Bergers & les Satires disputent en chantant en faveur du Dieu que chacun veut honorer.

## SIXIE'ME ENTRE'E.

QUATRE SATIRES, QUATRE BACCHANTES.

### AMINTE.

C'Est le Printemps qui rend l'ame
  A nos champs semez de fleurs;
Et c'est l'Amour & sa flame
Qui font revivre nos cœurs.

### FORESTAN.

Le Soleil chasse les ombres,
Dont le Ciel est obscurcy,
Et des ames les plus sombres
Bacchus chasse le soucy.

### CHOEUR DE BACCHUS.

Bacchus est reveré sur la Terre & sur l'Onde.

### CHOEUR DE L'AMOUR.

Et l'Amour est un Dieu qu'ô revere en tous lieux.

## CHOEUR DE BACCHUS.
*Bacchus à son pouvoir a soûmis tout le Monde.*
## CHOEUR DE L'AMOUR.
*Et l'Amour a dompté les Hommes & les Dieux.*
## CHOEUR DE BACCHUS.
*Rien peut-il égaler sa douceur sans seconde?*
## CHOEVR DE L'AMOVR.
*Rien peut-il égaler ses charmes precieux?*
## CHOEVR DE BACCHVS.
*Fy de l'Amour & de ses feux.*
## LE PARTY DE L'AMOVR.
*Ah! quel plaisir d'aymer!*
## LE PARTY DE BACCHVS.
*Ah! quel plaisir de boire!*
## LE PARTY DE L'AMOVR.
*A qui vit sans amour la vie est sans appas.*
## LE PARTY DE BACCHVS.
*C'est mourir que de vivre & de ne boire pas.*
## LE PARTY DE L'AMOVR.
*Aymables fers!*
## LE PARTY DE BACCHVS.
*Douce Victoire!*
## LE PARTY DE L'AMOVR.
*Ah! quel plaisir d'aymer!*
## LE PARTY DE BACCHVS.
*Ah! quel plaisir de boire!*

## LES DEVX PARTIS ENSEMBLE.
*Non, non, c'est un abus*
*Le plus grand Dieu de tous,*
## LE PARTY DE L'AMOVR.
*C'est l'Amour.*
## LE PARTY DE BACCHVS.
*C'est Bacchus.*

## SCENE DERNIERE.

LE Berger Licaste vient se jetter entre les deux Partis qui disputent, & les met d'accord.

### LICASTE.
*C'est trop, c'est trop, Bergers, hé pourquoy ces débats?*
*Souffrôs qu'en un Party la Raison nous assemble:*
*L'Amour a des douceurs, Bacchus a des appas,*
*Ce sont deux Deïtez qui sont fort bien ensemble,*
*Ne les separons pas.*
## LES DEVX CHOEVRS ENSEMBLE.
*Meslons donc leurs douceurs aymables,*
*Meslons nos voix dans ces lieux agreables,*
*Et faisons repeter aux Echos d'alentour,*
*Qu'il n'est rien de plus doux que Bacchus & l'Amour.*

Tandis que les Voix & les Inſtruments des deux Chœurs s'uniſſent, tous les Danceurs des deux Partis forment enſemble la derniere Entrée, & terminent agreablement les Fêtes de l'Amour & de Bacchus.

## DERNIERE ENTRE'E.

QUATRE BERGERS, QUATRE BERGERES, QUATRE SATIRES, ET QUATRE BACCHANTES.

*Fin du troiſiéme & dernier Acte.*

*Imprimé aux dépens de l'Academie Royale de Muſique, par François Muguet Imprimeur du Roy.*

www.ingramcontent.com/pod-product-compliance
Lightning Source LLC
Chambersburg PA
CBHW071435220526
45469CB00004B/1540